U0056843

沒基礎也ok！

簡單**插畫練習**②

想到什麼畫什麼

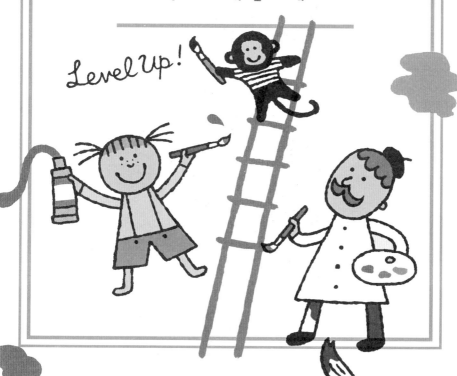

Level Up!

ささき ともえ 著
sa sa ki to mo e

♥ 人物介紹

以下介紹擔任本書嚮導的各個人物！

MAGGI

瑪姬

雖然喜歡畫畫，卻不太擅長的小女孩。「最近似乎感到有些進步！」，好像有又好像沒有對歐吉桑説過。

OJISAN

歐吉桑

住在瑪姬家附近的畫家叔叔。喜歡燻魚，擅長海釣。最近為了健康而開始和瑪姬的爸爸做瑜珈。

MONKEY

小猴

和瑪姬很要好的猴子。好像是某水手養的寵物，但詳情不明。能夠自由自在生活的天才。

♥ 更進步的秘訣

信筆塗鴉的插畫，只要把握秘訣就能更上手！

把握特徵

發現想畫的東西時，想想對它有什麼感覺，自己最感興趣的是哪一個部分，將它描繪出來。感到可愛還是感到奇怪，顏色與形狀各有不同。

觀看全體

描繪插圖後，稍微退後一些來觀看全體的印象。觀看全體，如果感覺有不足或奇怪的地方，就重新修正到讓自己滿意為止！

模仿

把喜歡的畫當作範本照著描繪。可使用不同的畫材，譬如用色筆來畫油畫。即使無法畫得和範本一模一樣也不要緊。

目 錄

步驟 1　人的表情或個性

步驟 3 身邊的物品與風景

步驟 4 植物與生物

步驟 5 幻想的世界

有這些用法哦！插圖應用實例集

能夠高明描繪插圖之後，就能製作只屬於自己，獨一無二的東西！在此介紹插圖的應用實例。

祝賀卡

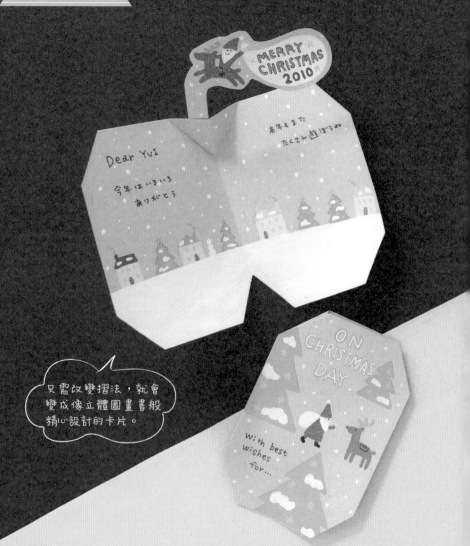

只需改變摺法，就會變成像立體圖畫書般精心設計的卡片。

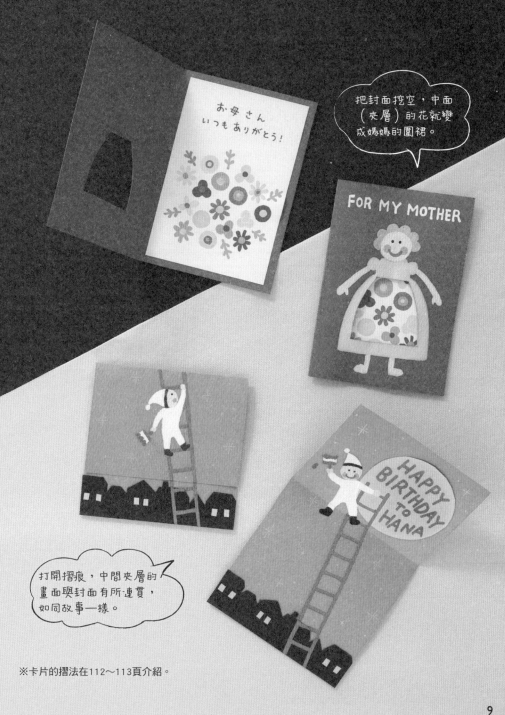

把封面挖空，中面（夾層）的花就變成媽媽的圍裙。

打開摺痕，中間夾層的畫面與封面有所連貫，如同故事一樣。

※卡片的摺法在112～113頁介紹。

信封信紙套組

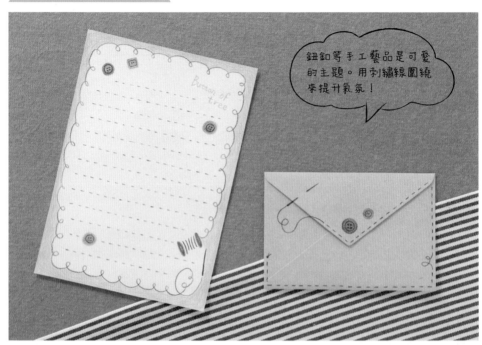

鈕釦等手工藝品是可愛的主題。用刺繡線圍繞來提升氣氛！

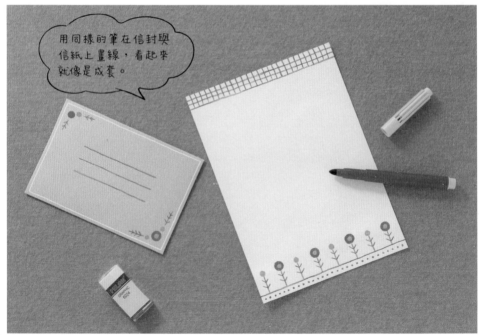

用同樣的筆在信封與信紙上畫線，看起來就像是成套。

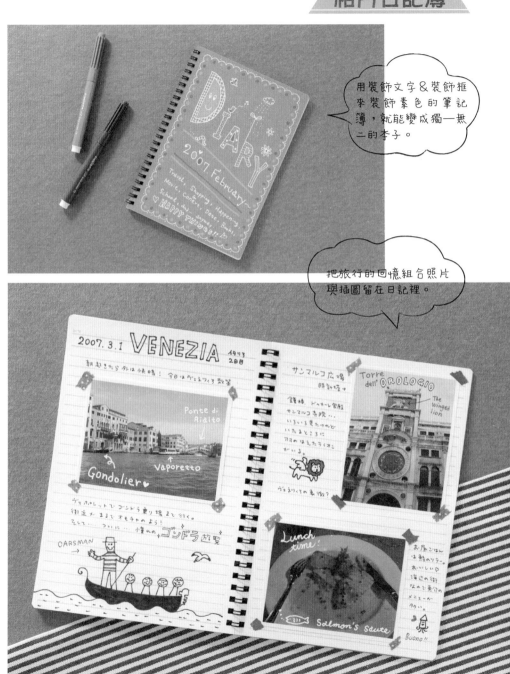

用裝飾文字＆裝飾框
來裝飾素色的筆記
簿，就能變成獨一無
二的本子。

把旅行的回憶組合照片
與插圖留在日記裡。

把自己喜愛的服裝畫成插圖，或許就不會再亂買東西了!?

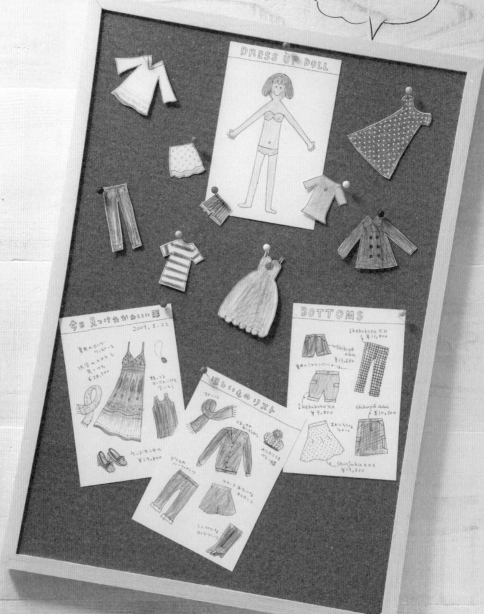

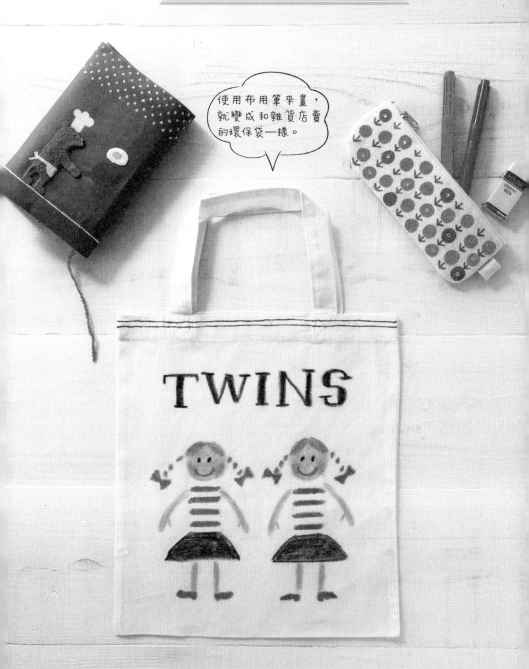

生動、均衡描繪
出玻璃杯的透明
感是重點所在。

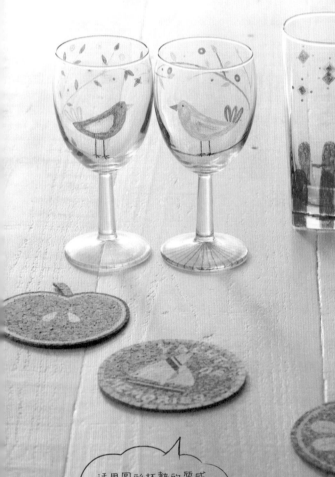
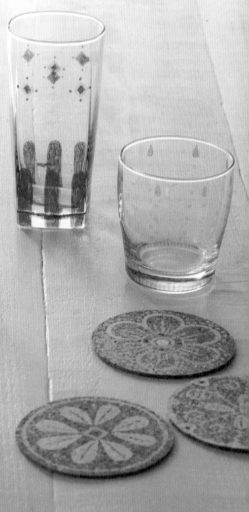

活用圓形杯墊的質感
在上面畫插畫,感覺
很棒。

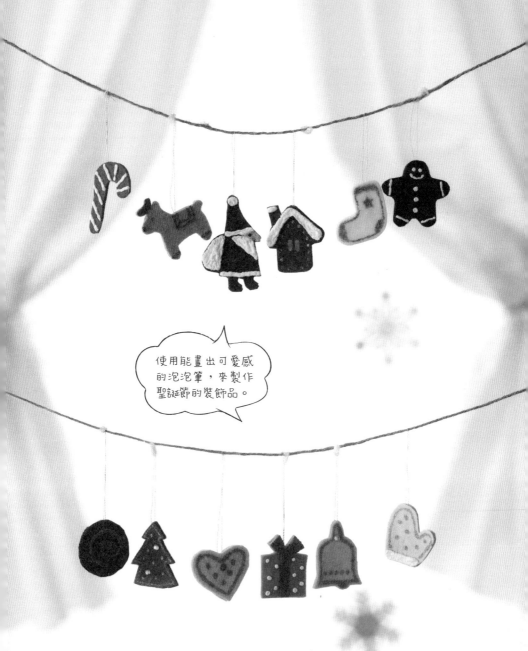

使用能畫出可愛感
的泡泡筆，來製作
聖誕節的裝飾品。

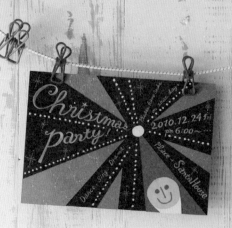

重視圖案的海報，一定會引人注目！

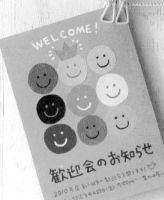

☀★ 準備用具 ·····································

鉛筆

可用來打底稿,也能素描寫生的萬能畫材。自動鉛筆也可以,但建議選擇好畫、容易擦去的種類。

※軟橡皮擦

橡皮擦

擦去鉛筆的線條時使用。軟橡皮擦能改變形狀,用來擦去細部或只想輕輕、淡淡擦拭時都很方便。

白紙素描簿等

只要是能輕鬆描繪的紙,任何紙張均可。但著色時,會因紙的質感而有所改變,因此如果準備各種紙類就很方便。

米達尺

要求正確無誤時,有尺就很方便。正確畫出筆直的線或製作透視圖時需要用到。

☀ 本書的使用方法 ‧‧‧‧‧‧‧‧‧‧‧‧‧‧‧‧‧‧‧‧‧‧‧‧‧‧‧‧‧‧‧‧

首先依照課題，解說插圖的畫法與秘訣。
請參考書中人物的建議。

在「Lesson」，是以畫法與秘訣的頁面為範本實際畫畫看。

在「Step up」，解說之前練習的插畫應用。學會這個部份，你
就變成插畫達人了！

人的表情或 個性

描繪臉的表情 1

為表現出臉的表情，首先把握基本的「快樂」「生氣」「悲傷」。著重眼與口的變化方向，就能表現出各式各樣的表情。

✿ 基本的 3 種模式

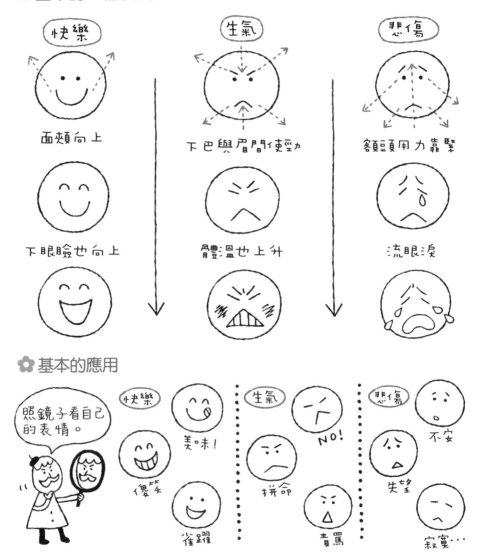

✿ 基本的應用

 加畫表情

描繪符合對話框的表情

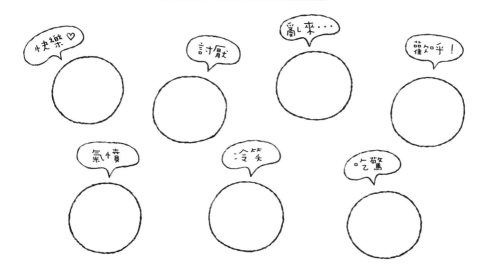

描繪符合狀況的表情

快樂唱歌的人

正在吵架的人

拒絕的人

被拒絕的人

悲傷的人

描繪臉的表情 2

和前頁一樣，著重眼與口的描繪。僅以眉毛與記號做出變化，就能表現出各式各樣的表情！

✿ 冷靜與吃驚

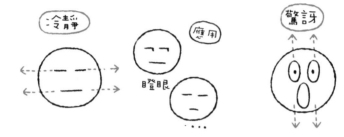

✿ 眉毛的曲線

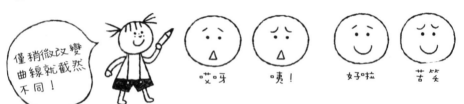

✿ 使用記號

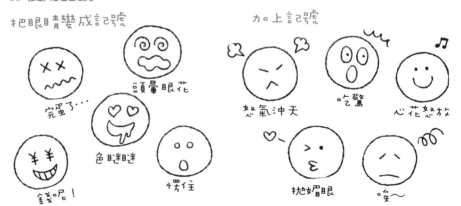

 加畫表情或動作

描繪符合對話框中對白的表情。加畫手或記號

23

描繪身體的表情

身體也和臉的表情一樣，意識力量的方向。配合記號使用，就能更明確表現出表情。

❀ 開心・快樂

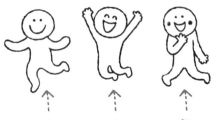

❀ 悲傷

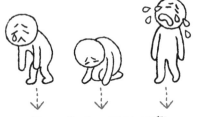

❀ 生氣

雀躍不已　哇一！　飄飄然～♡

從地面往上飄浮的感覺

沮喪　垂頭喪氣　嚎啕大哭

無力接近地面的感覺

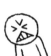 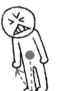

怒氣沖天　震驚　焦急

把力量摔到地面的感覺

❀ 形形色色

嚇一跳　愣住～　扭扭捏捏

跳起來　僵住　害羞

 以身體來表現表情

配合場面來描繪各種反應的人

①去買霜淇淋。

②把霜淇淋掉在地上……。

③親切的店員再送一隻霜淇淋。

④看到正在跑的蟑螂。

⑤公車遲遲不來。

⑥小狗跑來迎接。

25

描繪人物（角色）

眼或鼻等臉的五官，依畫法會有不同的形象。組合各種形狀的五官，畫出各式各樣的人物吧！

✿ 五官的形象

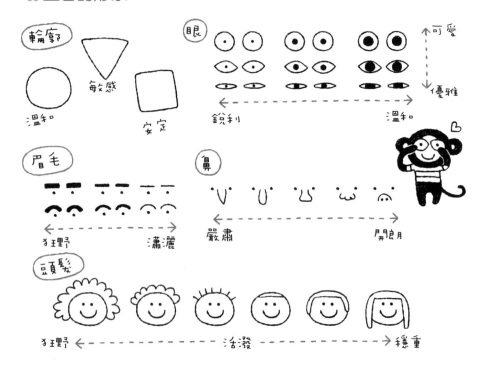

✿ 各種人物

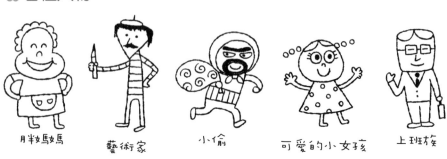

月牧媽媽　　藝術家　　小偷　　可愛的小女孩　　上班族

 描繪人物看看

在海報上描繪人物

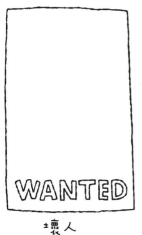

壞人

FASHION
SHOW

時髦的人

Dinner
Show

有趣的人

畫各種人乘坐公車

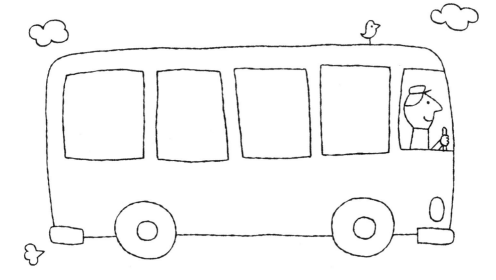

描繪世界各國的人們

描繪世界各國的人們時，把握各國人的臉部特徵最重要。僅分別畫出鼻的大小或髮型，就能表現出特色。

❀ 大致區分特徵……

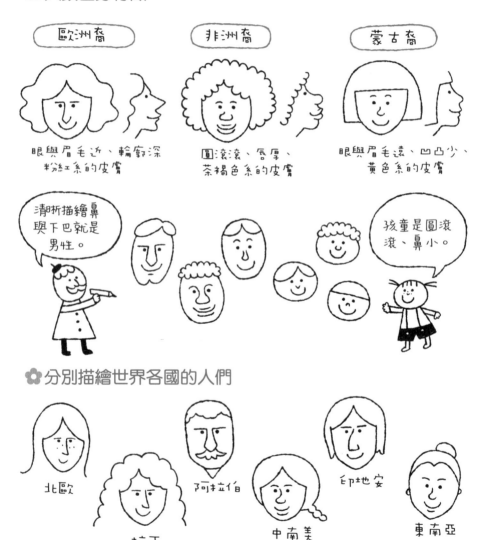

歐洲喬

非洲喬

蒙古喬

眼與眉毛近、輪廓深
粉紅系的皮膚

圓滾滾、唇厚、
茶褐色系的皮膚

眼與眉毛遠、凹凸少、
黃色系的皮膚

清晰描繪鼻
與下巴就是
男性。

孩童是圓滾
滾、鼻小。

❀ 分別描繪世界各國的人們

北歐

阿拉伯

印地安

拉丁

中南美

東南亞

畫坐在電影院座位上的各國人們

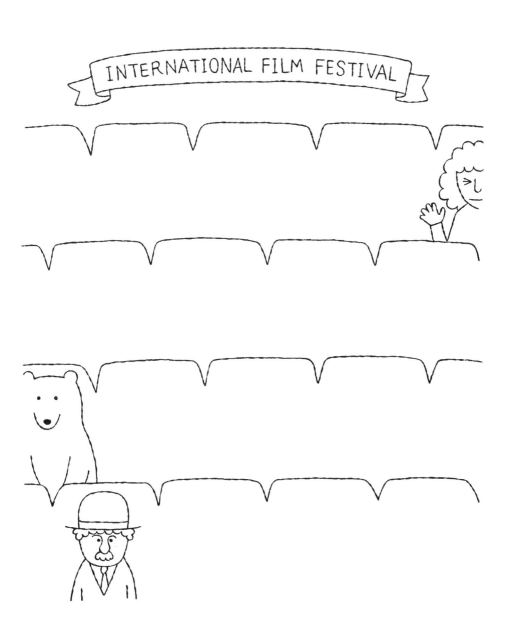

加上動作

描繪正在動的身體其實不容易。先從骨架開始練習，大致把握動作的特徵，最後加上肌肉就完成。

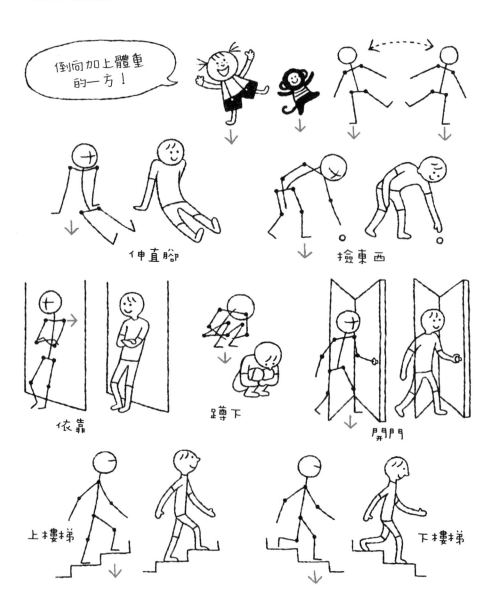

倒向加上體重的一方！

伸直腳

撿東西

依靠

蹲下

開門

上樓梯

下樓梯

描繪符合言語的動作

撿錢的人

上樓梯的人

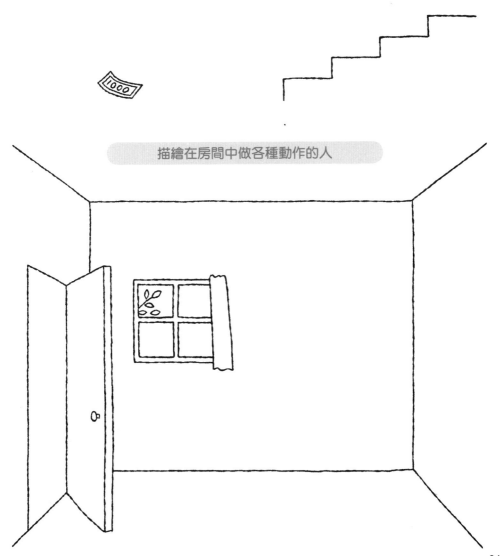

描繪在房間中做各種動作的人

Step up★★★ 從各種角度來描繪

首先,利用遠近法畫箱子來形成大概的感覺。保持全體的平衡,配合箱子來畫時,就能畫出從各個角度所看到的人。

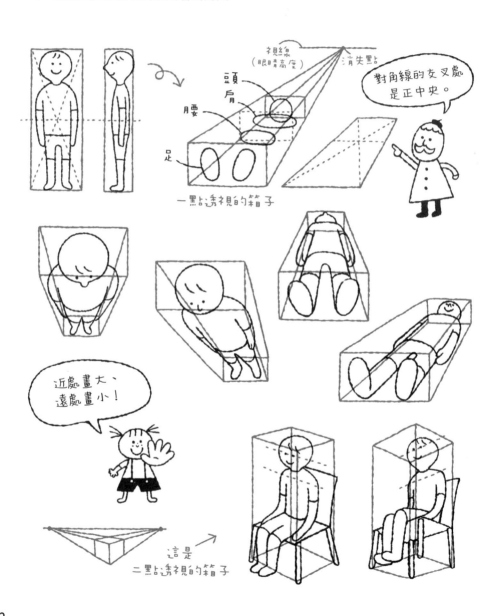

意識角度來描繪

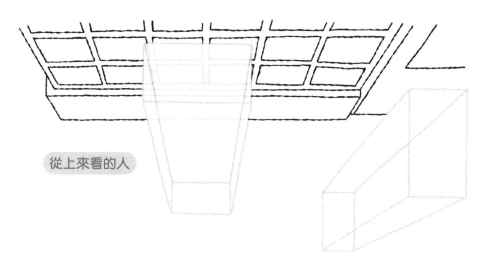

從上來看的人

從斜上方來看的人

躺在床上的人

坐在長椅的人

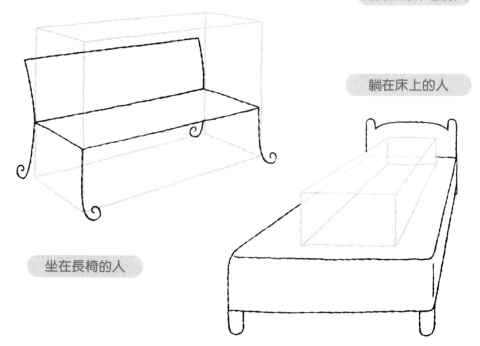

接下來是描繪
人穿的衣服。

步驟 2

時裝
與小配件

意識結構來描繪看看（上身篇）

只要意識服裝的結構，就容易把握款式、動態或皺褶的特徵。描繪各種款式的上身看看。

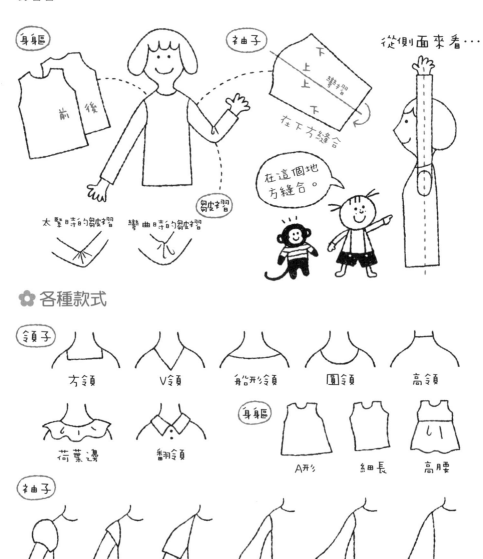

❀ 各種款式

 描繪各式各樣的上身

設計上身

長袖　　　　　　　　寬鬆服裝　　　　　　　緊身服

穿上適合的上身

 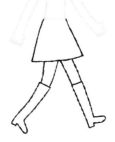

意識結構來描繪看看（下身篇）

裙或褲也依款式而有不同的曲線或皺褶的形成方法。還有口袋等各種要素，因此建議從自己喜愛的款式開始畫起。

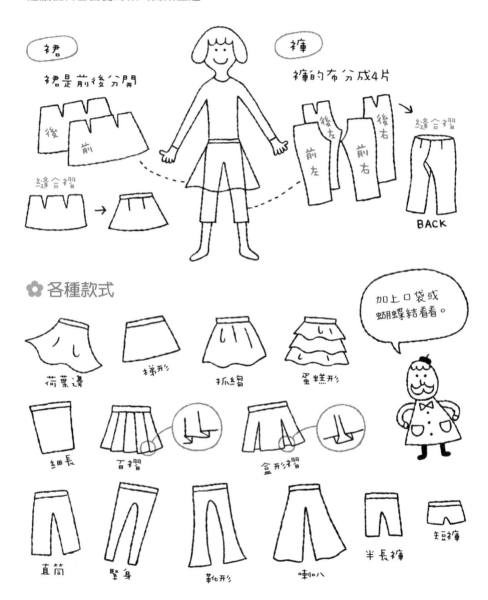

🌸 各種款式

荷葉邊

梯形

抓皺

蛋糕形

加上口袋或蝴蝶結看看。

細長

百褶

盒形褶

直筒

緊身

靴化形

喇叭

半長褲

短褲

 描繪各式各樣的下身

描繪適合各種上身的下身

配合印象做綜合搭配

可愛 　　　　　　　酷 　　　　　　　優雅

描繪各式各樣的時裝

除上身、下身以外，還有許多可愛的外衣或各季節的時尚小物。把握各自的漂亮重點來畫畫看。

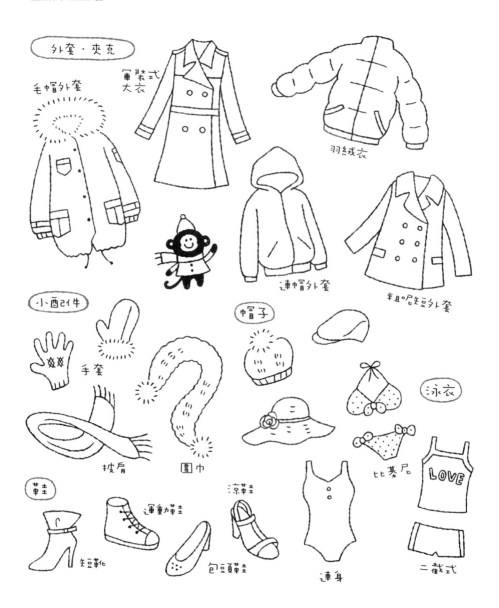

外套・夾克

毛帽外套

軍裝式大衣

羽絨衣

連帽外套

粗呢短外套

小配件

手套

披肩

圍巾

帽子

泳衣

比基尼

LOVE

鞋

運動鞋

涼鞋

短靴

包頭鞋

連身

二截式

Lesson 描繪在街上穿各式各樣時裝的人

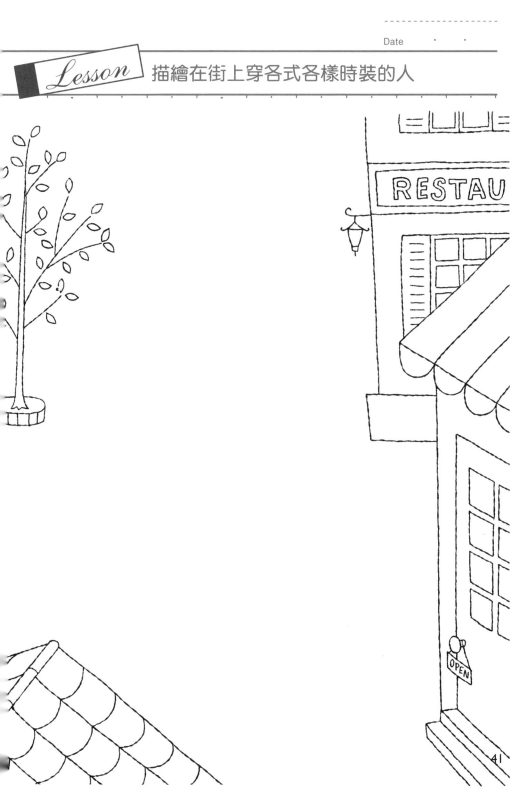

描繪禮服

令人憧憬的結婚禮服或正式禮服，都是在特別日子穿的華麗衣裝。加畫珍珠項鍊或胸花等飾品，就顯得更華麗。

❀ 各種外形

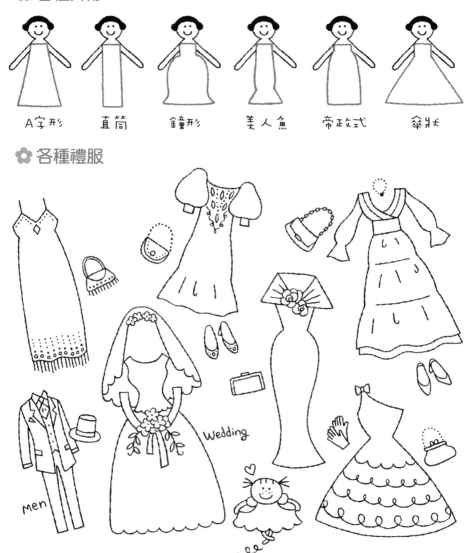

A字形　　直筒　　鐘形　　美人魚　　帝政式　　傘狀

❀ 各種禮服

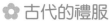 古代的禮服

中世紀文藝復興時期

19世紀產業革命時期

18世紀洛可可時期

Lesson　給女人穿上禮服

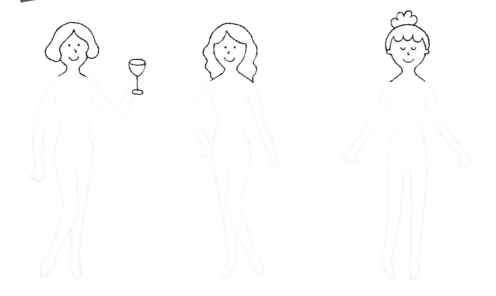

描繪日本和服・浴衣

日本特有的和服・浴衣，只要記住設計款式，其實是非常容易畫的主題。圖案或帶的結法等有很多變化。

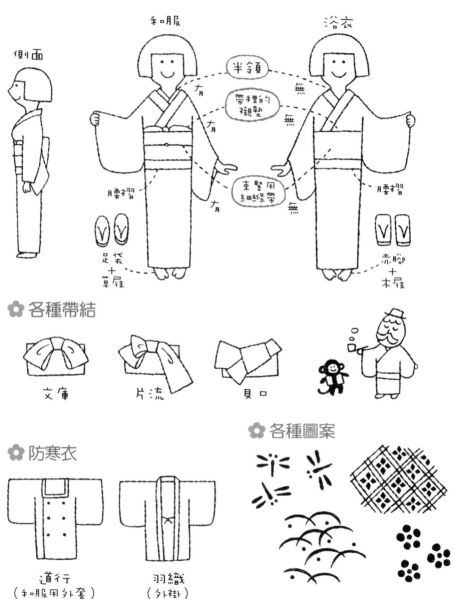

側面

和服　　　　　　　　　　　浴衣

半領　　　　　　　無

帶裡的襯墊　　　　　無

有

有

束緊用細絲帶　　　　無

有

腰褶　　　　　　　　　　　腰褶

足袋＋草履　　　　　　　　赤腳＋木屐

🌸 各種帶結

文庫　　　　　片流　　　　　貝口

🌸 防寒衣

道行（和服用外套）　　　羽織（外褂）

🌸 各種圖案

44

✿ 古代的和服

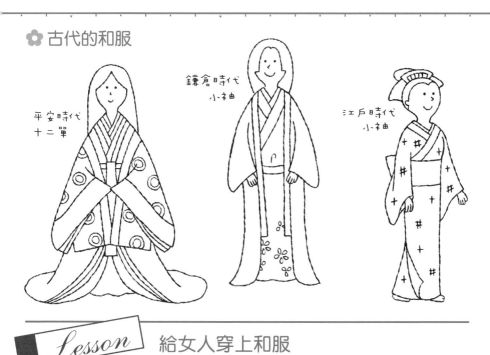

平安時代
十二單

鎌倉時代
小袖

江戶時代
小袖

Lesson 給女人穿上和服

描繪世界各國的服裝

世界各國的民族服裝各有不同的款式。能夠明顯呈現出身體線條的中國旗袍或有美麗刺繡的印度莎麗等，都是值得挑戰的題材。

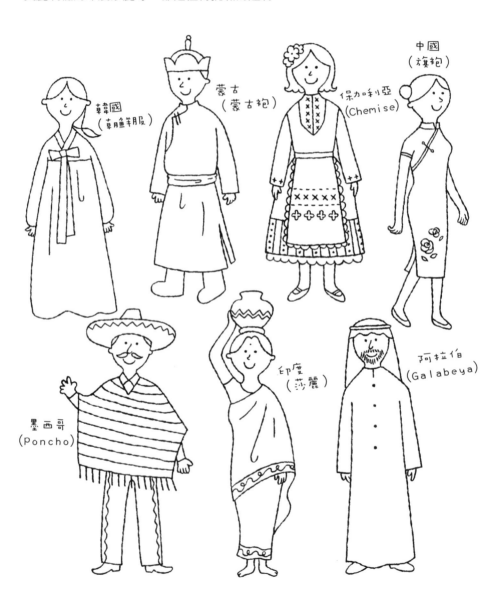

Lesson 描繪世界各國的人們，完成插圖

接下來是
身邊的風景。

步驟 3

身邊的物品與風景

POPCORN

Menu

描繪火與水

火與水是對比的主題。火是以輕飄的形象向上升起來描繪，水則是以沉重的形象向下墜落來描繪。

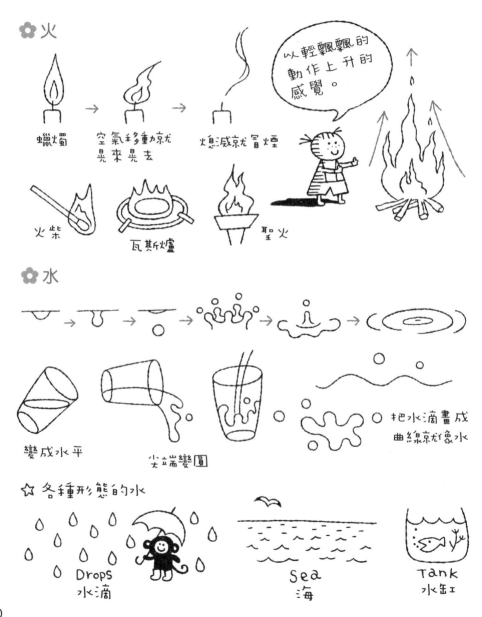

❀ 火

蠟燭

空氣移動就晃來晃去

火熄滅就冒煙

以輕飄飄的動作上升的感覺。

火柴

瓦斯爐

聖火

❀ 水

變成水平

尖端變圓

把水滴畫成曲線就像水

☆ 各種形態的水

Drops
水滴

Sea
海

Tank
水缸

 Lesson 加畫火或水

在蠟燭點火

吹熄火

在暖爐點火

滴滴答答

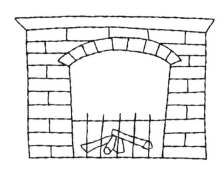

用水管灑水

描繪天氣

經常不斷變化的天氣，感覺很戲劇化。只要在風景中加上天氣，就會在插圖之中呈現出故事性或氣氛。

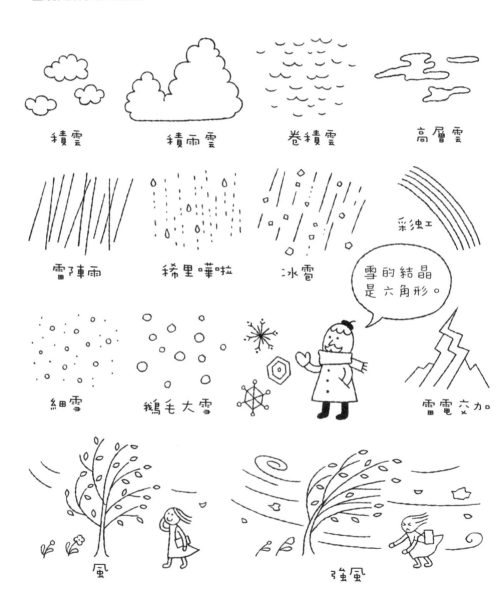

畫出能感受到天氣的插圖

描繪街頭 1

環視街上時，能看到齊備流行雜貨的咖啡廳或有設計感的街燈等，有許許多多想要畫成插圖的東西。別忘了綠色的路樹哦！

❁ 露天咖啡廳、街燈 etc⋯

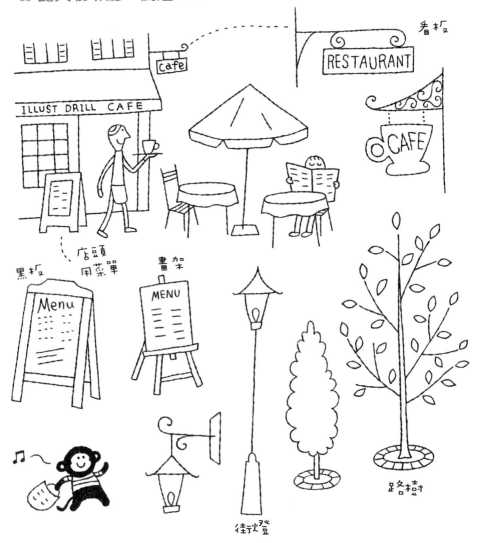

Lesson 加畫各種東西，變成街頭

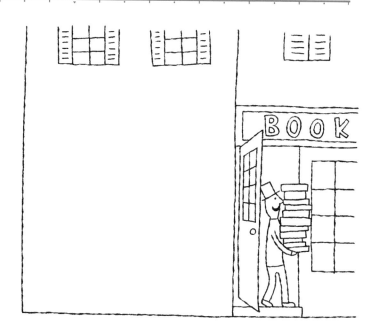

描繪街頭 2

許多商店為了招攬顧客，會刻意把窗戶加大以便能看見裡面的裝潢。畫出看板或門、窗等必備的要素後，再設計成自己喜愛的商店。

✿ 街頭情況、商店

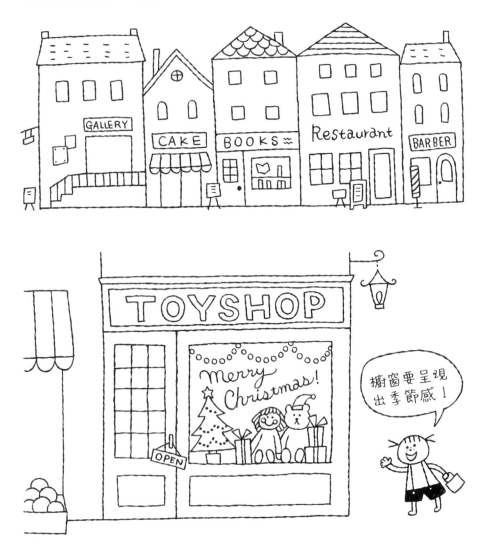

櫥窗要呈現出季節感！

 描繪街頭的東西

畫成自己喜愛的商店

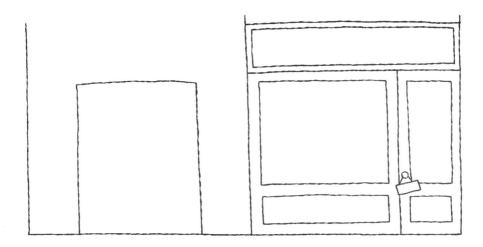

描繪街頭情況

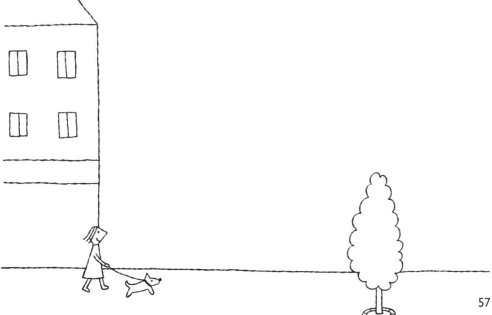

57

畫出街頭的透視角度

形成透視的秘訣是思考視線（EYELEVEL）或消失點在哪個部份。

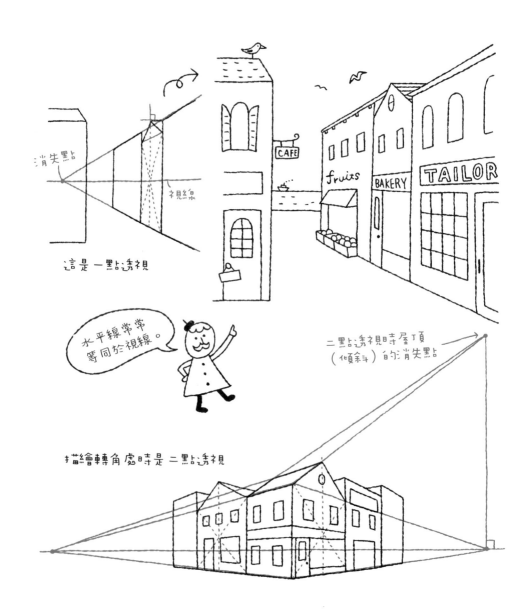

🌸 想要均等區分時

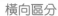 縱向區分

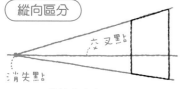

①決定大小。

②畫對角線。

③畫通過交叉點的縱線。

④完成！

橫向區分

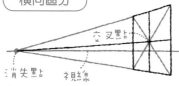

①畫連接消失點與交叉點的線。

②完成！

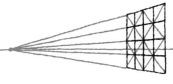

※以同樣方法能做數種區分。

 Lesson 以一點透視來描繪斜向看到的街頭

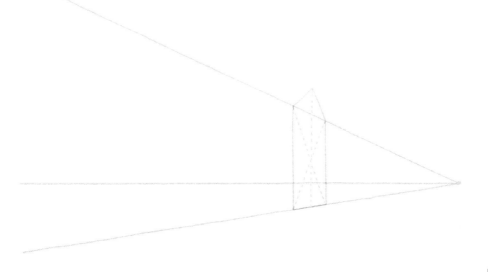

描繪學校

學校是充滿各式各樣題材的場所。校舍或文具、書包或營養午餐等，將想得到的東西都畫畫看吧！

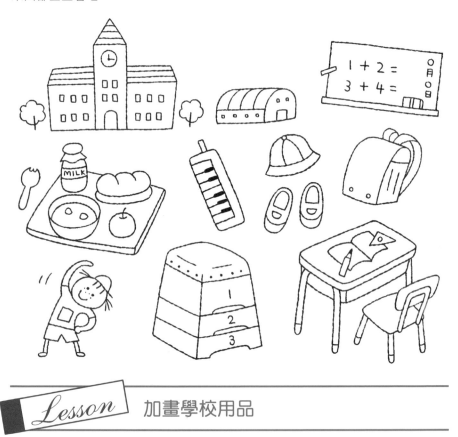

Lesson 加畫學校用品

描繪公園

提到公園，有溜滑梯、盪鞦韆、翹翹板、沙坑、單槓……等各種遊樂器材。追尋曾經遊玩的記憶來畫畫看。

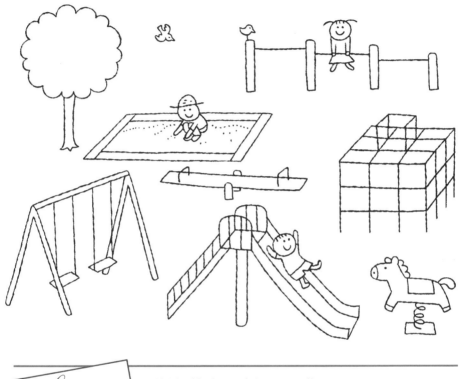

 Lesson　描繪遊樂器材，變成公園

描繪遊樂園

遊樂園有許許多多可愛的設計。思考擺設的架構，保持整張圖的平衡來描繪！

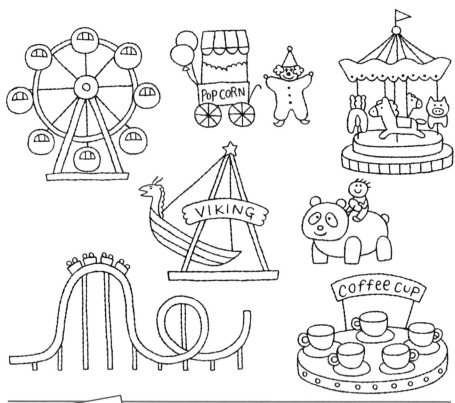

 製作在遊樂園拍攝的照片

描繪觀光名勝

在全世界聞名的觀光名勝中，不少是具有特徵性設計的建築物。想像各國的氣氛或文化來描繪，就會變成有特殊風情的插圖。

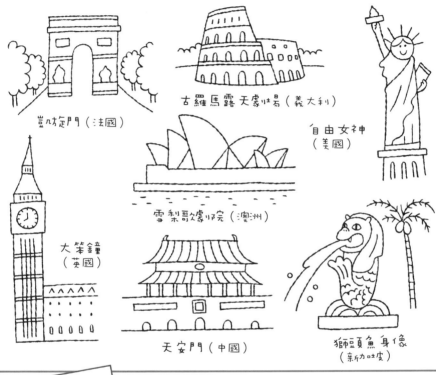

凱旋門（法國）

古羅馬露天劇場（義大利）

自由女神（美國）

雪梨歌劇院（澳洲）

大笨鐘（英國）

天安門（中國）

獅頭魚身像（新加坡）

Lesson 製作成觀光旅行的照片

表現各種素材的方法★★★

用眼睛來看就能簡單看出素材的差異，但畫成插圖時，任何素材看起來似乎都差不多……。在此，將練習各種素材的表現方法！

這2張左邊是紙，右邊是布。

但如果均是平面的狀態，二者就分不出來了。此時，只要稍微形成動態，就能表現出各別的質感。

●隨風飄蕩　　　　　　　　　　　　　　●用繩子綁起

紙較硬，
因此曲線少

布較軟，
因此曲線多

在兩端不易
形成皺褶

長的皺褶一直
延續到兩端

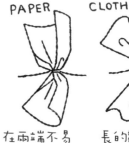

泡沫鮮奶油　　　　奶油　　　　液體

變得蓬鬆、
以塊狀掉落

有重量、
呈筆直掉落

有勁勢、因此
會稍微斜向掉落

如果素材有特徵性圖案，只要直接描繪出來就能表現出該物品的質感。

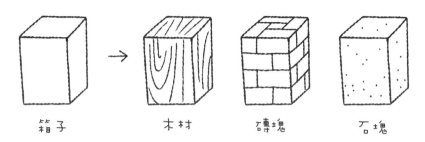

箱子　　　　木材　　　磚塊　　　　石塊

但如果形狀與圖案不吻合，就會變成奇怪的感覺，請注意。

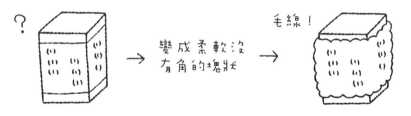

？　→　變成柔軟沒有角的塊狀　→　毛線！

除此以外，雖然形狀相同，有時會因情況而看起來完全不同。

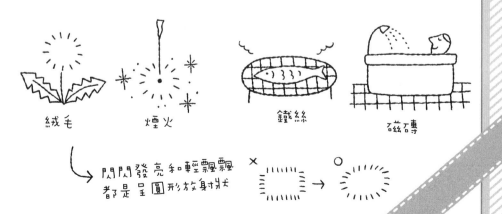

絨毛　　　煙火　　　鐵絲　　　磁磚

閃閃發亮和輕飄飄都是呈圓形放射狀

步驟 4

植物與
生物

描繪花 1

花的種類繁多。仔細觀察來把握花瓣的形狀或雄蕊、雌蕊的特徵，分別描繪。

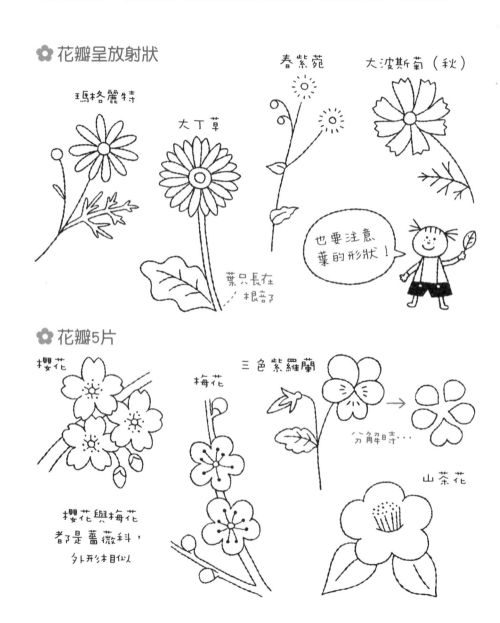

❀ 花瓣呈放射狀

瑪格麗特

大丁草

春紫菀

大波斯菊（秋）

葉只長在根部

也要注意葉的形狀！

❀ 花瓣5片

櫻花

梅花

三色紫羅蘭

分解時⋯

櫻花與梅花都是薔薇科，外形相似

山茶花

 配合場面來描繪花

在花瓶插花

在拖車裝載各種花

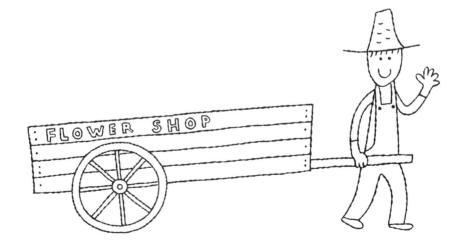

描繪花2

在各類花之中，有些種類與其詳細描繪細部，不如把握全體形狀的特徵更容易描繪。

✿ 杯形

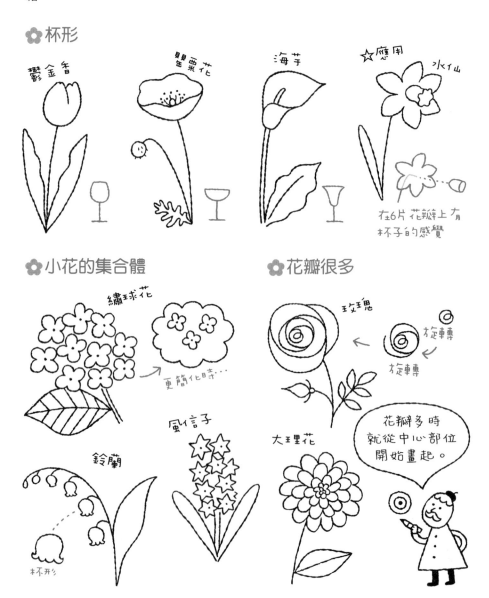

鬱金香

虞美人花

海芋

☆應用　水仙

在6片花瓣上有杯子的感覺

✿ 小花的集合體

繡球花

更簡化時…

鈴蘭

杯形

✿ 花瓣很多

玫瑰

旋轉

旋轉

風信子

大理花

花瓣多時就從中心部位開始畫起。

Lesson 在園丁的庭院之中畫各種花

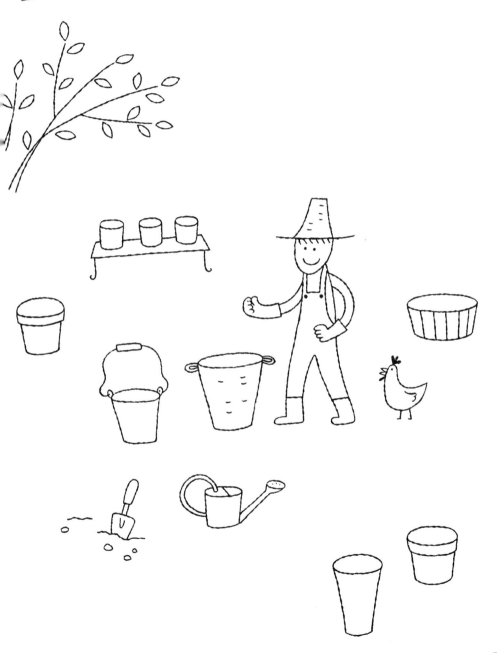

描繪香草與果實

香草的特徵是葉細、有許多小花。其實只要在圓的形狀添加有個性的葉片，就能簡單分別描繪出來。

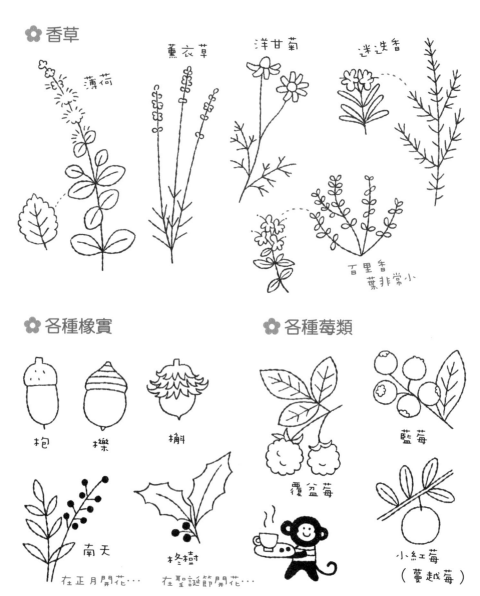

❀ 香草

薄荷

薰衣草

洋甘菊

迷迭香

百里香
葉非常小

❀ 各種橡實

枹

櫟

椆

❀ 各種莓類

藍莓

覆盆莓

南天
在正月開花…

枸樹
在聖誕節開花…

小紅莓
（蔓越莓）

72

Lesson 在桌上或籃子裡裝飾各種香草或果實

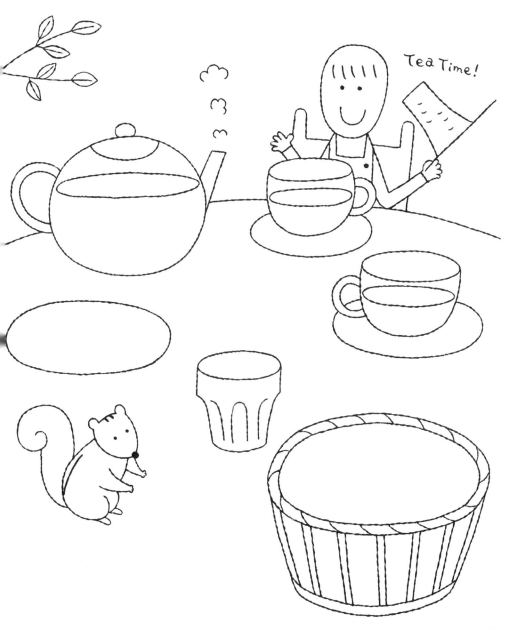

Tea Time!

描繪狗

可能不少人認為既然要畫插圖，不如就把自家的愛犬當做題材來畫。狗的腰細、身體結實，只要意識到這點，就能描繪出栩栩如真的動態。

✿ 動態

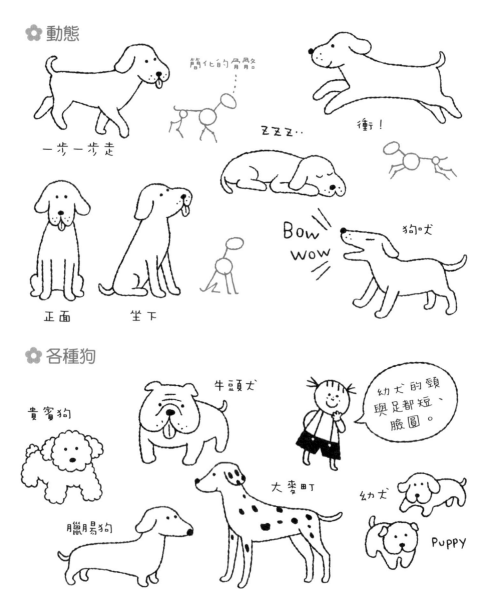

一步一步走

簡化的骨骼

ZZZ..

衝！

正面　　　坐下

Bow wow

狗吠

✿ 各種狗

貴賓狗

牛頭犬

幼犬的頸與足都短、腕圓。

臘腸狗

大麥町

幼犬

PUPPY

Lesson 讓許多狗在狗運動場玩耍

描繪貓

當然，愛貓也是絕佳的作畫題材。貓和狗的體型不同，背呈圓弧形、動作也溫和。不管是高處還是狹窄處都難不倒牠，步伐輕快。

✿ 動態

✿ 各種貓

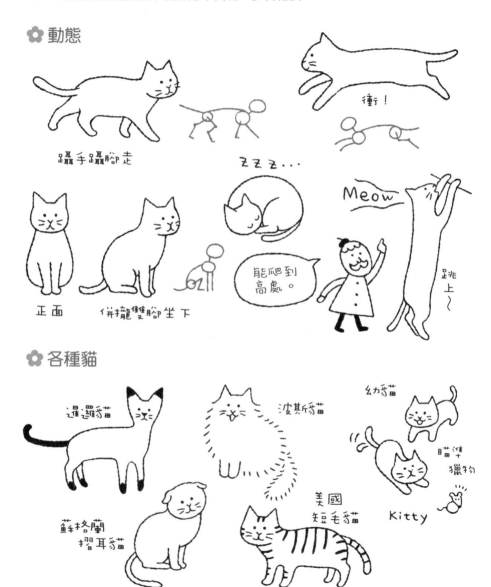

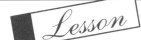 描繪庭院中的各種貓

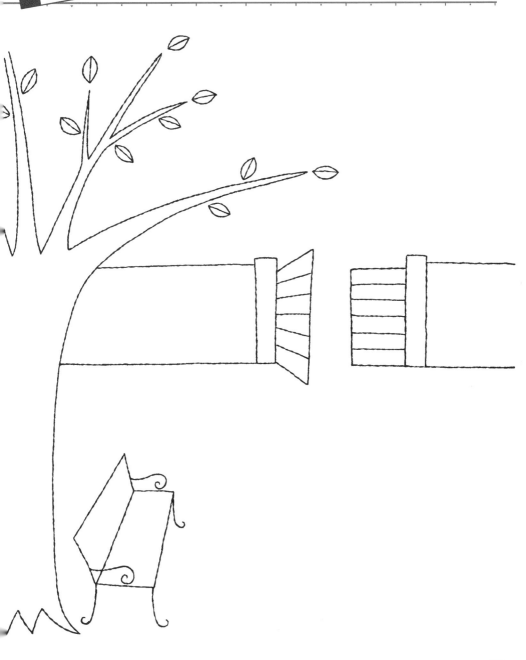

描繪森林中的動物

森林中因有藏匿處或豐富的糧食，因此有許多動物棲息在此生活。不管體型大或小，為了耐寒都具備毛茸茸的毛為特徵。

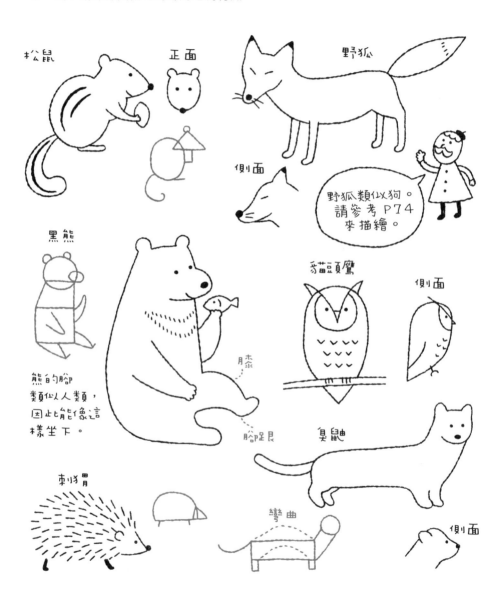

松鼠
正面
野狐
側面

野狐類似狗。
請參考 P74
來描繪。

黑熊

熊的腳
類似人類，
因此能像這
樣坐下。

貓頭鷹
側面
手木

腳踝

臭鼬

刺蝟
彎曲
側面

描繪森林中的動物

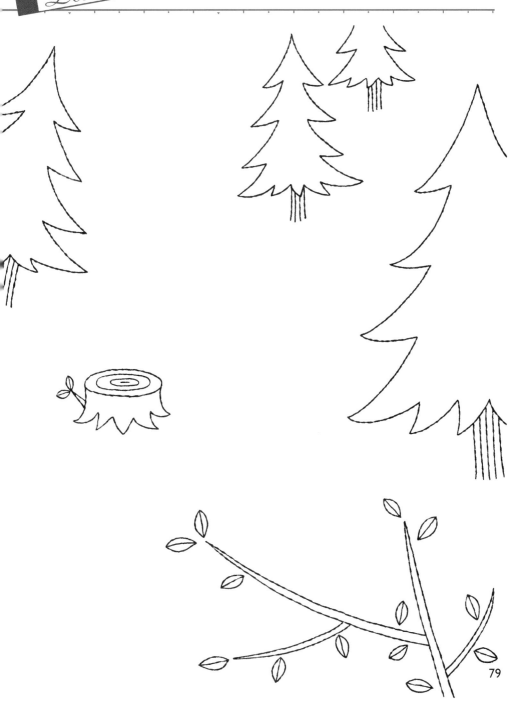

描繪叢林中的動物

在草叢或樹上、河中等各種場所棲息各種動物。把握手或腳的長度或粗細、尾巴的形狀或耳朵的位置等特徵來描繪。

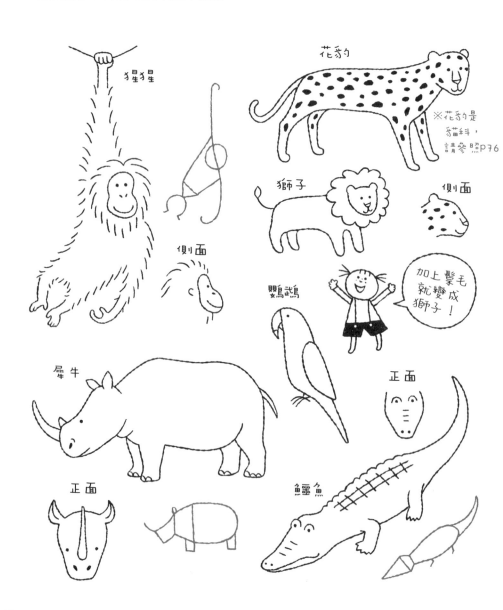

Lesson 描繪叢林中的各種動物

描繪海中的生物

海中的生物都是流線形。雖然同樣是柔軟的身軀，但尺寸卻從世界最大的到最小的都有。

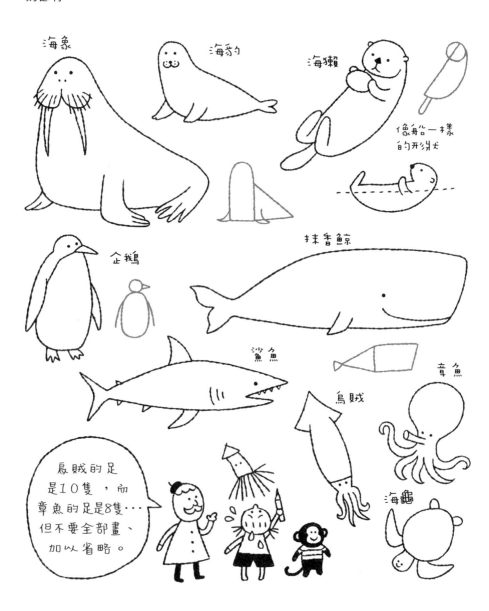

 Lesson 在海中或岩石上描繪各種生物

描繪牧場中的動物

習慣和人類接觸的動物，有非常溫和的形象。把表情或動作等呈現出悠閒的氣氛，就能畫出溫馨的插圖。

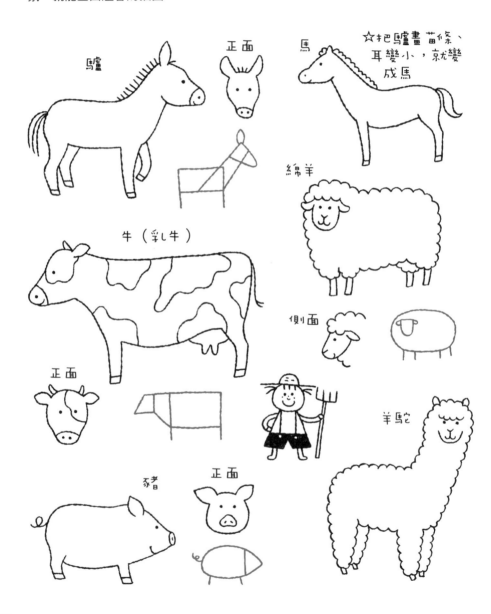

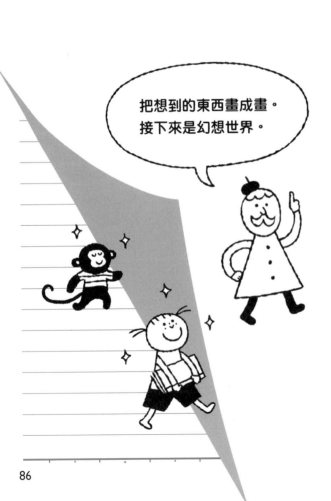

幻想的世界

描繪童話世界

在童話世界中，會出現公主或女巫、動物等各式各樣的人物（角色）。自由想像來描繪這些人物的姿態、性格或其中的風景。

✿ 來自民間傳說

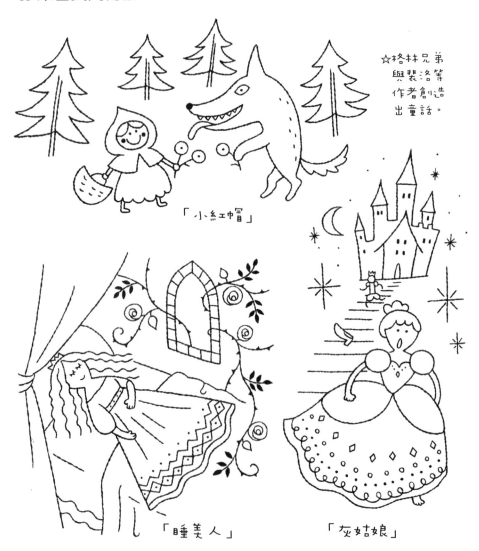

☆格林兄弟與裴洛等作者創造出童話。

「小紅帽」

「睡美人」

「灰姑娘」

✿ 來自近代的童話

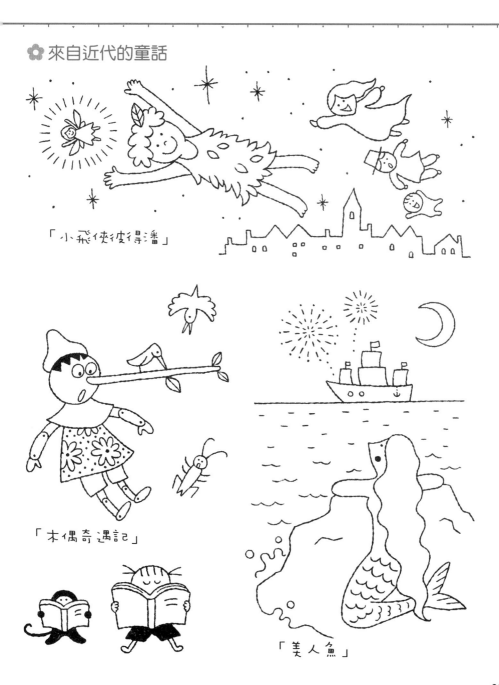

「小飛俠彼得潘」

「木偶奇遇記」

「美人魚」

 裝飾繪本的封面

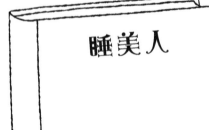

變成自己喜歡的書

在繪本中描繪故事的一個場景

每次說謊，小木偶的鼻子就會越來越長。

被施魔法後，灰姑娘原本滿是灰塵的衣服變成鑲滿寶石的美麗衣裳。

描繪古代傳説的世界

描繪古代傳說的人物時，只要參考古代的生活或衣服，就能真實描寫。不妨藉畫插圖之機，重新閱讀這些古代傳說。

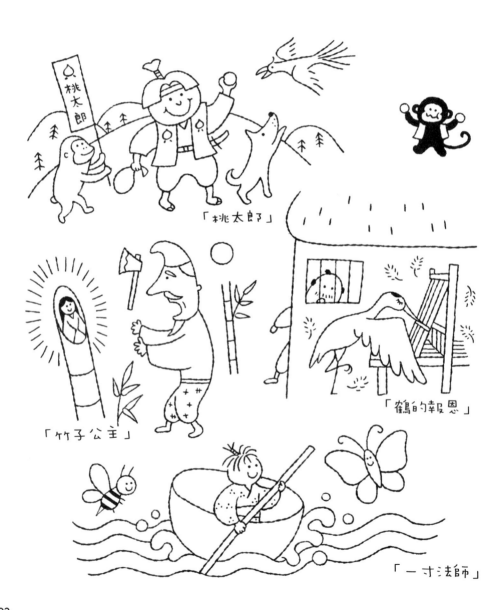

「桃太郎」

「竹子公主」

「鶴的報恩」

「一寸法師」

Lesson 配合場景加畫登場人物

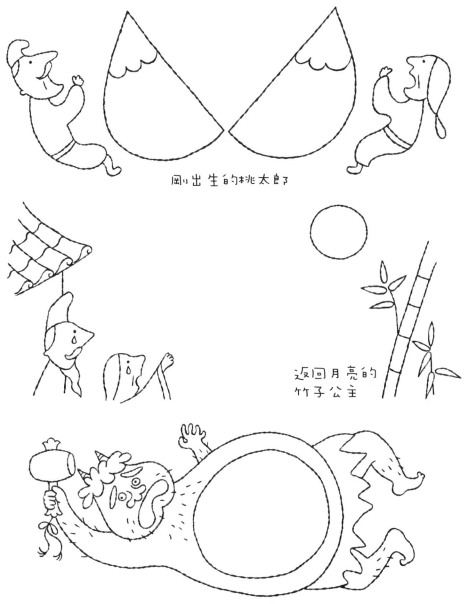

剛出生的桃太郎

返回月亮的
竹子公主

在鬼的肚子裡作亂的一寸法師

描繪傳說的生物

描繪不存在的傳說生物時，仔細觀察後會發現，多半是由實際存在的生物的各部分混合而成，因此把握特徵來描繪。

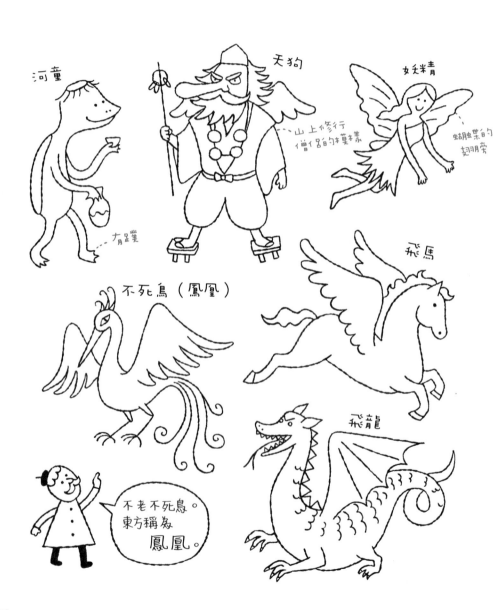

河童

天狗

山上修行
僧侶的様子

有足業

女妖精

蜻蜓葉的
翅膀

飛馬

不死鳥（鳳凰）

飛龍

不老不死鳥。
東方稱為
鳳凰。

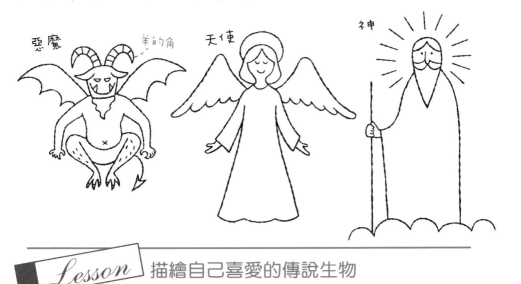

惡魔　　　羊的角　　　天使　　　　　神

Lesson 描繪自己喜愛的傳說生物

描繪科幻的世界

SF(Science Fiction)是混合幻想與科學的不可思議的世界。憑著「在太空如果能做這些事就好了」的想像來描繪。也許將來有一天會成真。

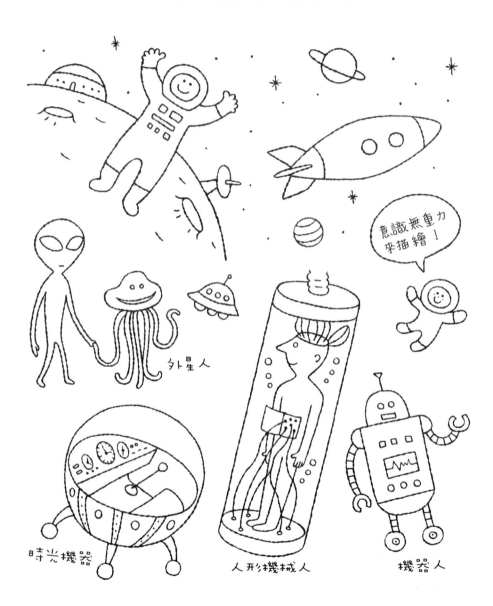

Lesson 畫各種東西飄浮在太空

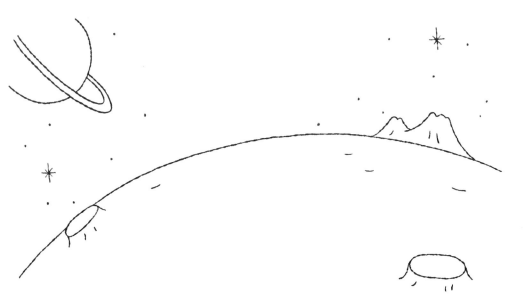

描繪恐龍

現在只有在化石才能看到的恐龍，是爬蟲類與鳥的祖先，似乎和現代存在的動物有共通的部份。

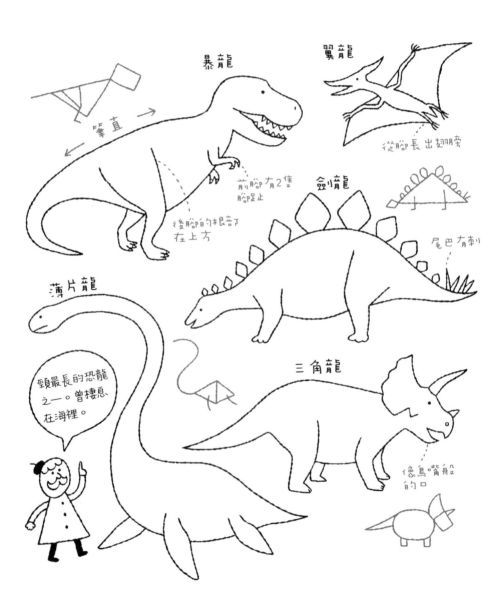

暴龍

筆直

前腳有2隻腳趾

後腳的根部了在上方

翼龍

從腳長出翅膀

劍龍

尾巴有刺

薄片龍

頸最長的恐龍之一。曾棲息在海裡。

三角龍

像鳥嘴般的口

Lesson 畫出各種恐龍，描繪太古時的風景

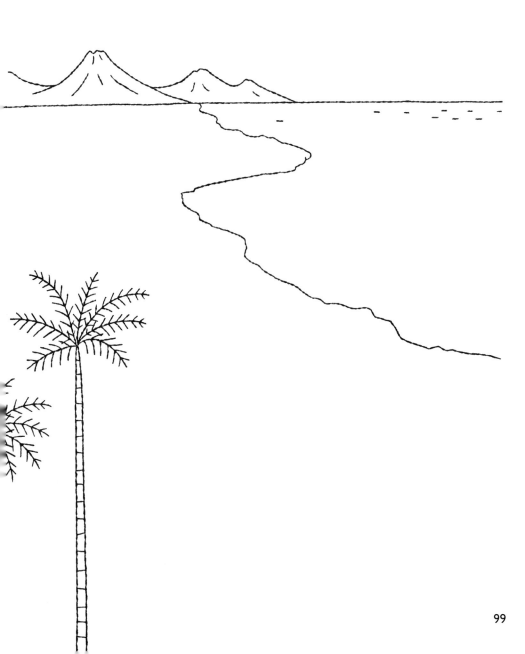

描繪恐怖的世界

在怪談或傳說中出現的鬼怪與怪物，看起來很恐怖。如果再加上墳墓或血等，就顯得更可怕。

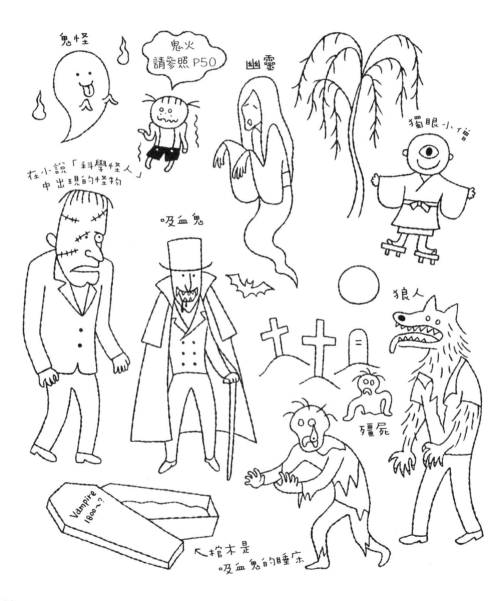

 描繪各種可怕的鬼怪或怪物

接下來是設計。
該如何融會貫通呢～？

步驟 6

裝飾與
設計

HAPPY BIRTHDAY

製作標誌

為使任何人都能明瞭，而以簡單的畫來傳達內容的東西稱為「標誌」。在網頁或設施製作獨一無二的標誌看看。

🌸 常用的標誌

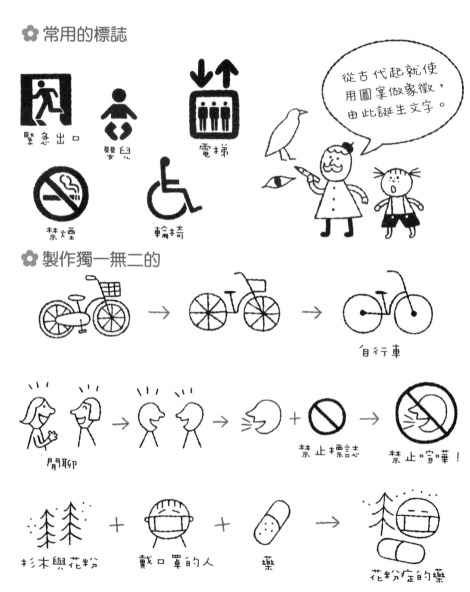

緊急出口

嬰兒

電梯

禁煙

輪椅

從古代起就使用圖案做象徵，由此誕生文字。

🌸 製作獨一無二的

自行車

閒聊　→　禁止標誌　→　禁止喧嘩！

杉木與花粉　＋　戴口罩的人　＋　藥　→　花粉症的藥

Lesson 製作獨一無二的標誌

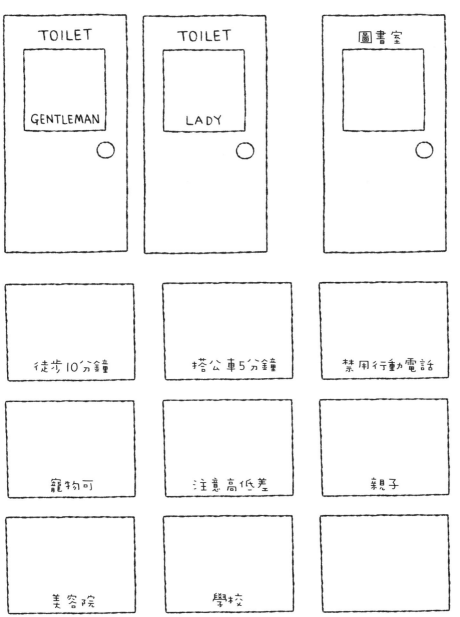

TOILET

GENTLEMAN

TOILET

LADY

圖書室

徒步10分鐘

搭公車5分鐘

禁用行動電話

寵物可

注意高低差

親子

美容院

學校

自己喜歡的東西

描繪裝飾文字

希望顯眼的文字，設法讓文字稍有變化或利用主題做裝飾，讓文字變得更可愛。
總之能讓人看得懂即可，這是裝飾文字的原則。

✿ 應用哥德體

✿ 利用主題

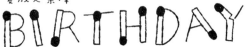

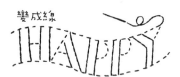

✿ 其他

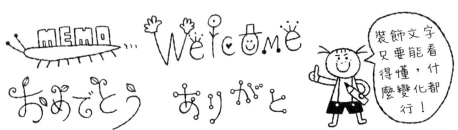

Lesson 在卡片加入裝飾文字

HAPPY BIRTHDAY

THANK YOU

寫上自己喜歡的文字

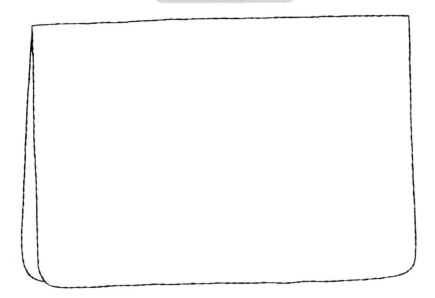

描繪裝飾框

在獨創信紙信封套組或傳單上能大顯身手的裝飾框。把主題模式化，就能製作各種裝飾框。

各種裝飾框

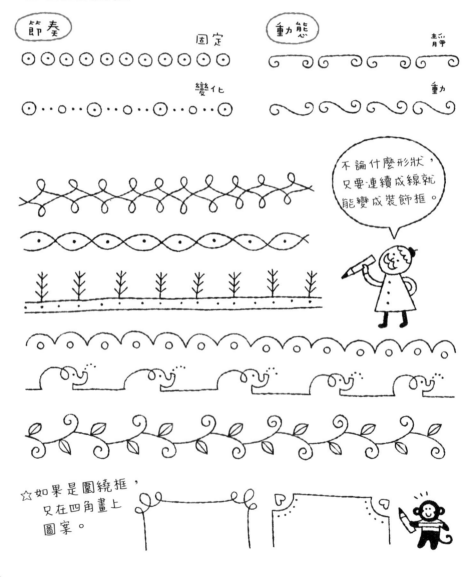

☆如果是圍繞框，只在四角畫上圖案。

配置(陳列)看看

記住主要的配置模式，在製作海報、傳單或卡片等時，就能保持畫面平衡，相當方便。在街頭看到喜歡的配置時別忘了記下來！

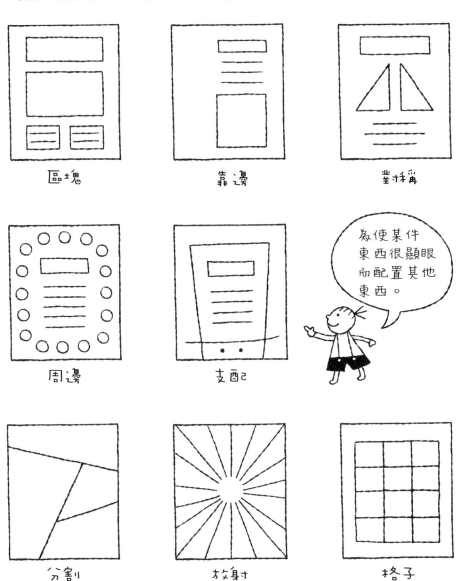

 各別設計看看

聖誕派對海報

舉辦芭蕾舞比賽傳單

書的封面

祝賀卡

音樂會的小冊子

簡單的魔術卡片★★★

自製的祝賀卡只要稍微下點工夫，想必能擴大插圖的範疇，大家一起想點子研究如何展開製作。

◎立體卡片　　※參照P8

①從紙的正中央摺起。

②摺起摺疊側上方的角。

③打開，把有摺痕之處倒向內側，再闔上。

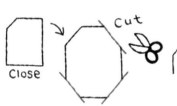

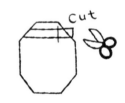

④剪下和在②摺疊的部份大致相同的大小。

⑤裁剪吻合摺痕三角的紙、貼上。

⑥把闔起時超出的部分剪掉。

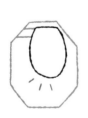
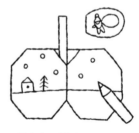
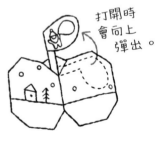

⑦製作插入⑥時大小不會超出裁剪處的紙。

⑧在各頁描繪插圖。

⑨把⑦的紙貼在⑥上，就完成了！

◎中空卡片

※參照P9

①從紙的正中央對摺起。

②簡單打底稿，決定挖空的位置。

③打開紙，用美工刀切割來挖空。

④描繪插圖。

⑤在中面（夾層）也描繪插圖。

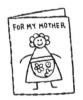

⑥畫完就完成！

◎挪開摺疊卡片

※參照P9

①將紙的正中央上方，稍微挪開之處摺起。

②以摺疊的狀態打底稿。

③打開繼續畫。

④謄寫底稿。

⑤畫完就完成！

最後是使用顏色來
製作各種東西！

顏色與畫材

有關顏色

顏色依著色法能互相突顯出來，也能予人不同的印象。高明組合就能描繪出生動的插圖。

✿ 顏色的原理

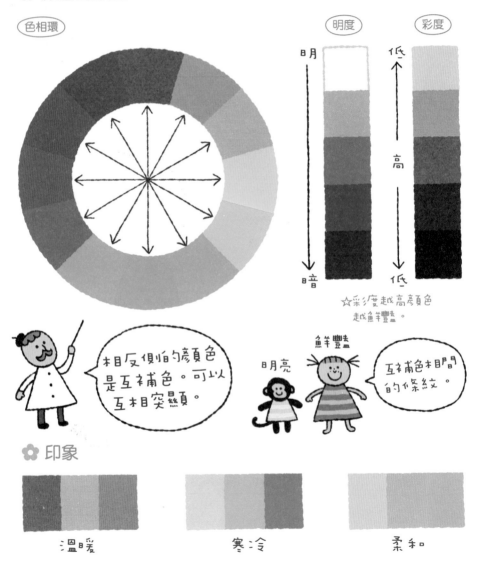

色相環

明度

彩度

明

暗

低

高

低

☆彩度越高顏色越鮮豔。

相反側的顏色是互補色。可以互相突顯。

鮮豔

明亮

互補色相間的條紋。

✿ 印象

溫暖

寒冷

柔和

 配合印象來著色

涼爽

溫暖

顯眼

柔和

顏色的感受方法

顏色依著色法，能令人產生遠近感或重量感。同樣的插圖，如果在顏色上做變化，表現的幅度也會變廣。

✿ 遠近感

（暖色系）

感覺近

（寒色系）

感覺遠

背景暗時，明亮的顏色看起來就越近。

背景明亮時，暗色看起來就越近。

實際的風景，遠方看起來帶青色。

✿ 尺寸與重量

（暖色系＋淺色）

淺色感覺大

（寒色系＋深色）

深色感覺小

（淺色）

感覺輕

（深色）

感覺重

 著色來呈現出氣氛

使用顏色來呈現出遠近感

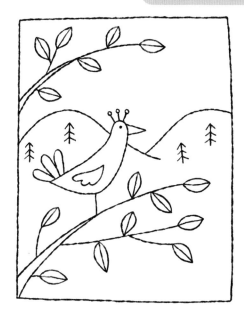

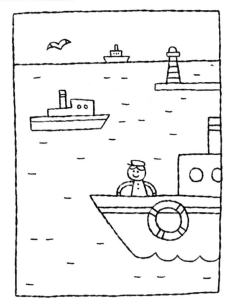

使用顏色讓人感覺大小或重量

看起來胖

看起來瘦

好像輕

好像重

各種輕便的畫材

筆的種類各式各樣。依畫材或紙質，描繪時的質感也會改變。在此介紹我們身邊常見的各種筆。

✿ 蠟筆

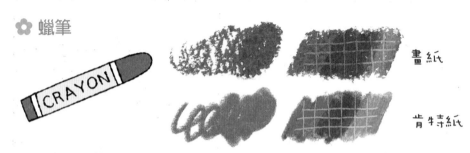

畫紙

肯特紙

比起細緻描寫更適合大膽粗糙的描繪。
如果從深色開始塗，顏色會變混濁，因此要從亮色開始塗。
描繪時務必用稍大的紙！

✿ 色筆

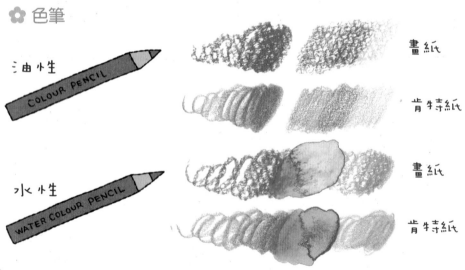

畫紙

肯特紙

畫紙

肯特紙

從細緻的描寫到大膽塗抹，任何畫法都適用。
色數豐富，在紙上重疊顏色也很漂亮。
容易受到紙的影響，因此如果想細緻描繪時就用凹凸少的紙。
依目的分開使用。
水性的色筆，加水就能出現水彩般的風味。

✿ 麥克筆

油性麥克筆

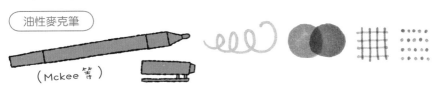

（Mckee 等）

能出現很濃很明顯的顏色。如果畫在薄紙上會透到背面，因此請注意。
適合大的紙面或希望顯眼時使用。

水性麥克筆

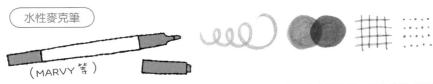

（MARVY 等）

色彩鮮豔清晰、輕的顏色多。筆尖通常較細，不像油性馬克筆那麼容易暈染，因此能清晰描繪，
適合用做細緻的描寫。

海報彩色麥克筆

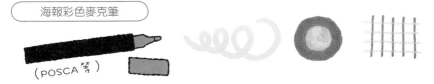

（POSCA 等）

像海報彩色般能在深色上重疊淺色。
幾乎不受底色的影響，因此任何東西都能同樣描繪。
※P8～9的祝賀卡就是使用這種筆來畫。

✿ 原子筆

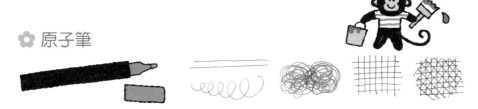

筆尖很細，適合活用筆跡的表現。
重疊斜線就能呈現出微妙的色調。

使用各種畫材的作品範例

在此介紹使用前頁介紹的畫材完成的作品範例。不同的畫材，風格也迥異，因此不妨做各種嘗試，找出適合自己的畫材。

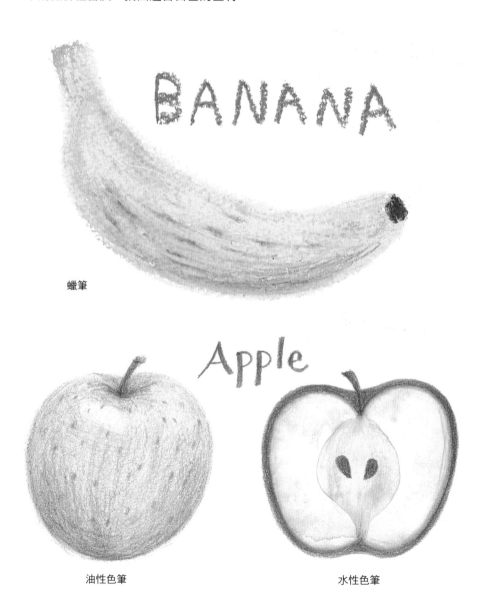

蠟筆

油性色筆

水性色筆

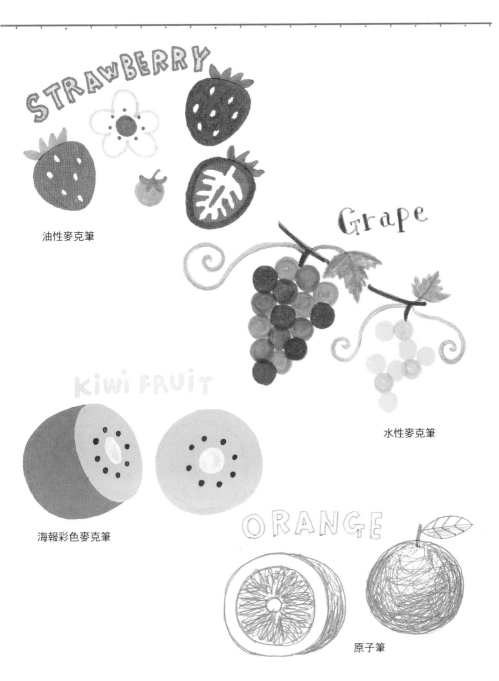

STRAWBERRY

油性麥克筆

Grape

水性麥克筆

KiWi FRUiT

海報彩色麥克筆

ORANGE

原子筆

在各種物品上描繪

考慮筆與物品的搭配性，在自己的物品上畫插圖時，就能簡單製作出獨一無二的用品。完成作品請參考P13～15。

✿ 玻璃杯×油性麥克筆

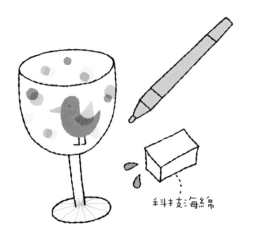

用油性麥克筆描繪玻璃杯時，就如同彩色玻璃般，會出現透明感的色調。如果想重新描繪，只要用泡水的科技海綿（三聚氰胺海綿）摩擦，就能擦拭乾淨。

※用清潔劑清洗時，插圖會剝落，請注意。

✿ 各種雜貨×海報彩色麥克筆

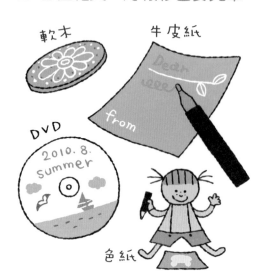

無論是透明物品還是深色的物品，以相同色調的海報彩色馬克筆都能清晰描繪。因為是不透明墨水，所以和牛皮紙或軟木般乾澀的物品搭配，插圖就會很顯眼。
但是不適合畫在需用水洗的物品上，請注意。

✿ 在布上描繪

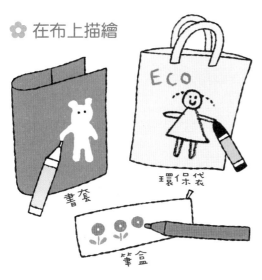

最近市面上推出許多布畫用的畫材。

譬如能像麥克筆般描繪的布用筆，或以蠟筆感覺描繪的布用蠟筆、遇熱就會隆起的泡泡筆、摻入金銀粉的閃亮筆等，種類豐富。搭配插圖貼上人造寶石也很漂亮。

✿ 用毛氈製作聖誕飾品

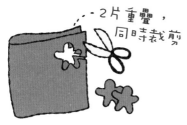

①同樣形狀製作2片。

②夾起線，用膠水黏貼。

③用泡泡筆或閃亮筆來描繪。

※如果是泡泡筆，畫完要用吹風機加熱。

④完成！

在照片上描繪

活用拍好的照片，畫上插圖。完成的照片可應用做為祝賀卡或明信片等。

✿ 直接描繪

在照片上描繪圖畫或文字時，會出現像畫在透明玻璃上般不可思議的風味。如果想活用風景的顏色，建議使用海報彩色麥克筆等白色不透明筆。

✿ 把想畫的東西拍成照片

使用石塊或落葉等做成插圖般的東西，拍下照片。
貼在紙上，做成祝賀卡或明信片也很有趣。

 在照片寫上文字或描繪插圖

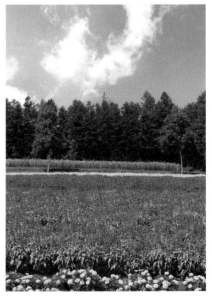

PROFILE

ささきともえ

插畫家。在御茶水美術專門學校學習印刷美術設計，
現在以自由插畫家的身分在書籍、雜誌等處執筆中。
也經手信件戳章的綜合型錄，以及日本HALLMARK的賀卡或TAKARATOMI的插畫。

著書有『沒基礎也ok！簡單插畫練習』（三悅文化）。

ささきともえ HP
http://www6.ocn.ne.jp/~tomoe/index_ j.html

TITLE

沒基礎也ok！簡單插畫練習②

STAFF

出版	三悅文化圖書事業有限公司
作者	ささきともえ
譯者	楊鴻儒
總編輯	郭湘齡
責任編輯	王瓊苹
文字編輯	闕韻哲
美術編輯	李宜靜
排版	靜思個人工作室
製版	明宏彩色照相製版股份有限公司
印刷	桂林彩色印刷股份有限公司
代理發行	瑞昇文化事業股份有限公司
地址	台北縣中和市景平路464巷2弄1-4號
電話	(02)2945-3191
傳真	(02)2945-3190
網址	www.rising-books.com.tw
e-Mail	resing@ms34.hinet.net
劃撥帳號	19598343
戶名	瑞昇文化事業股份有限公司
本版日期	2012年5月
定價	240元

國家圖書館出版品預行編目資料

沒基礎也ok！簡單插畫練習② ／
ささきともえ著；楊鴻儒譯.
-- 初版. -- 台北縣中和市：三悅文化圖書，2010.11
128面；14.8×21公分

ISBN 978-986-6180-22-4 (平裝)

1.插畫　2.繪畫技法

947.45　　　　　　　　　　99022014

國內著作權保障，請勿翻印 ／ 如有破損或裝訂錯誤請寄回更換
KANTAN IRASUTO DRILL JOUTATSUHEN
© Tomoe Sasaki 2010
Originally published in Japan by Shufunotomo Co. , Ltd.